俏皮話 ② 大挑戰

GO GO TAG LINE

>> 漫畫版歇後語猜猜樂

觀察風情民俗
的無厘頭遊戲書

作者☆陳雪平

>>> 前言

腦筋急轉彎
中國人的無厘頭俏皮話

　　歇後語可以說是中國傳統的「腦筋急轉彎」，由兩部分組成：前半部說的是耳熟能詳的典故，或日常所見的人、事、物；後半部則是解答。使用的時候可以前後完整說出來，也可以只說前半部。短短的一句話卻形象生動，含意深遠，幽默風趣，具有腦筋急轉彎的效果。

　　這種中國獨有的語言形式非常獨特而且犀利潑辣。一般老百姓利用身邊事物，或是大家耳熟能詳的戲曲傳說，來個俏皮幽默的腦筋急轉彎，這種無厘頭搞笑法因為具有一針見血的效果，很多說法就口耳相傳，流布得愈來愈廣，成為固定的歇後語，一直使用到今日。

我們從眾多歇後語中精心選編了四十三則，分為人物、生活、動物和傳說四大類，採用「比喻語＋解說語＋為甚麼＋幽默寶庫」的模式，你可以把前半部的「比喻語」當成謎題，猜猜看後面會接哪一句？自己的答案和原本的後半部「解說語」一樣不一樣？再看「為甚麼」，了解為甚麼這句歇後語是這樣說；最後再從「幽默寶庫」中，學習它的來源、典故、實際應用的例句。全書最後，我們製作一份「記憶力大考驗」，讓小朋友在學習中增長知識。

　　歇後語可以刺激聯想及分析、推測能力，並在閱讀的過程中接觸許多民俗文物知識，輕輕鬆鬆吸收中國傳統的民俗及風土人情。你可以發現，原來以前的中國人也很無厘頭喔！

>>> 目錄 <<<

腦筋急轉第一彎

人物類　　　7

第01題	外公死了兒子
第02題	奶媽抱孩子
第03題	老太婆吃柿子
第04題	二大娘腫臉
第05題	老王賣瓜
第06題	木匠戴枷
第07題	理髮師的徒弟
第08題	脫褲子放屁
第09題	被窩裏放屁
第10題	一屁股坐在人家腦袋上
第11題	三年不漱口
第12題	抱着木炭親嘴
第13題	門縫裏看人

腦筋急轉第二彎

生活類　　　33

第01題	打破砂鍋
第02題	餃子破了皮
第03題	鐵錘砸鐵砧
第04題	偷來的鑼鼓
第05題	燙手山芋
第06題	凍豆腐
第07題	水仙不開花
第08題	柳樹開花
第09題	六月的天

第11題　熱鍋上的螞蟻

第12題　飛蛾撲火

腦筋急轉第四彎

傳說類　　　　　75

第01題　劉姥姥進大觀園

第02題　魯班面前誇手藝

第03題　太歲頭上動土

第04題　閻羅王說謊

第05題　灶王爺放屁

第06題　蚊子叮菩薩

第07題　泥菩薩過江

第08題　八仙過海

第09題　狗咬呂洞賓

腦筋急轉第三彎

動物類　　　　　51

第01題　肉包子打狗

第02題　屬狗的

第03題　貓哭耗子

第04題　死鴨子

第05題　三斤半鴨子二斤半嘴

第06題　癩蛤蟆想吃天鵝肉

第07題　烏龜啃大麥

第08題　王八吃秤頭

第09題　甕中捉鱉

第10題　蝦子過河

◎記憶力大考驗　93

◎題目中的事物有甚麼特色呢？想一想，猜一猜，
腦筋轉個彎，答案非常俏皮喔！

外公死了兒子

◎以下這五個答案可能都說得通，但是只有一個最貼切，
也是一般常用的說法。你知道是哪個嗎？

沒有救了／無可奈何／家門不幸／節哀順變／進退兩難

※翻下頁，看謎底

沒有舅（救）了

★為甚麼

外公的兒子不就是你舅舅嗎？外公死了兒子，你不就「沒有舅（救）了」！

★幽默寶庫

使用諧音字來替代原來的字，既親切又有趣，讓人不禁為之莞爾。

◎請你跟我這樣說

作業寫不出也就算了，他竟然騙老師說他已經交了，我看這個人真的是外公死了兒子——沒有救了！

◎你也可以這樣說

外甥打燈籠——照舅（舊）。
外甥打着燈籠照路，那麼和他一起的人是誰呢？當然是他舅舅了。「舅」諧音「舊」。照舊，跟以前一樣。例：這次還是你出錢，我負責跑腿，外甥打燈籠——照舊，錢拿來！

◎題目中的事物有甚麼特色呢？想一想，猜一猜，
　腦筋轉個彎，答案非常俏皮喔！

奶媽抱孩子

◎以下這五個答案可能都說得通，但是只有一個最貼切，
　也是一般常用的說法。你知道是哪個嗎？

無中生有／不打不成器／別有用心／別人的／乳臭未乾

※翻下頁，看謎底

別人的

★為甚麼

奶媽是受僱為別人的小孩哺乳的婦女，奶媽手上抱的小孩，當然不是自己的，而是別人的。

★幽默寶庫

別人的，是說東西不是自己的。

◎請你跟我這樣說

阿文開着高級賓士車，一副很神氣的樣子，其實那是奶媽抱孩子——別人的車子啊！

◎你也可以這樣說

拿着剃刀哄孩子——不是鬧着玩的。
不是鬧着玩的，指危險、不可以隨意做。例：你不要羨慕別人開快車很HIGH，其實那是拿着剃刀哄孩子——可不是鬧着玩的啊！

02

◎題目中的事物有甚麼特色呢？想一想，猜一猜，
　腦筋轉個彎，答案非常俏皮喔！

老太婆吃柿子

> 娘！您可別
> 想不開呀！

> 傻孩子，我
> 只是摘點柿
> 子下來吃！

◎以下這五個答案可能都說得通，但是只有一個最貼切，
　也是一般常用的說法。你知道是哪個嗎？

專挑軟的捏／好壞不分／歡喜就好／撿東撿西／不分青紅皂白

※翻下頁，看謎底

專挑軟的捏

★為甚麼

老太婆年紀大，牙齒不好，柿子適合吃軟的，
當然要捏一捏軟硬。

★幽默寶庫

專挑軟的捏，比喻專門欺負沒辦法反抗的人。

◎請你跟我這樣說

黃強碰到個子小的人，就粗聲粗氣使喚他們，
真是老太婆吃柿子——專挑軟的捏。

◎你也可以這樣說

老太婆吃柿子——光揀軟的吃。

「老太婆吃柿子」的歇後語也有作「光揀軟的
吃」。比喻一個人專門挑容易的、輕鬆的事
做。例：大家一起工作的時候，小王總是搶着
做那些輕鬆的活兒，哼！真是十足的老太婆吃
柿子——光揀那軟的吃！

◎題目中的事物有甚麼特色呢？想一想，猜一猜，
　腦筋轉個彎，答案非常俏皮喔！

二大娘腫臉

◎以下這五個答案可能都說得通，但是只有一個最貼切，
　也是一般常用的說法。你知道是哪個嗎？

好大的面皮／更難看了／裝個樣子／碰一鼻子灰／鐵面無私

※翻下頁，看謎底

更難看了

★為甚麼

二大娘就是後母，想像中後母的臉色本來就「不好看」了；現在又「腫」了，就更難看了！

★幽默寶庫

更難看了：指事情的發展可能較想像中更差、更壞。

◎請你跟我這樣說

你沒寫作業就夠糟了，居然還騙老師說你生病。萬一老師發現你說謊，那你就二大娘腫臉──更難看了！

◎你也可以這樣說

二一添作五──一半一半。

「二一添作五」是珠算除法的口訣，用「二」去除「十」，得數是五；運用時指雙方平分利益。例：這一趟生意做下來，不管賺多賺少，我們是二一添作五──一半一半！

◎題目中的事物有甚麼特色呢？想一想，猜一猜，
　腦筋轉個彎，答案非常俏皮喔！

老王賣瓜

◎以下這五個答案可能都說得通，但是只有一個最貼切，
　也是一般常用的說法。你知道是哪個嗎？

瓜田李下／將本求利／自賣自誇／童叟無欺／念念有詞

※翻下頁，看謎底

自賣自誇

★為甚麼

哪個賣魚的不說自己的魚鮮?哪個賣瓜的不說自己的瓜甜?老王也不例外,一邊賣瓜,一面誇讚自家的瓜甜!

★幽默寶庫

自賣自誇,是說誇讚自己賣的東西(不一定是瓜),也就是自己誇自己的意思。

◎請你跟我這樣說

不是我老王賣瓜——自賣自誇,全台灣賣薑母鴨的,就數我這家店的口味最好!

◎你也可以這樣說

「王老二賣瓜」、「老頭賣瓜」、「王婆賣瓜」和「老王賣瓜」,都是一個意思,全是「自賣自誇」。

05

◎題目中的事物有甚麼特色呢？想一想，猜一猜，
　腦筋轉個彎，答案非常俏皮喔！

木匠戴枷

◎以下這五個答案可能都說得通，但是只有一個最貼切，
　也是一般常用的說法。你知道是哪個嗎？

自作自受／孤芳自賞／苦心孤詣／小菜一碟／手到擒來

※翻下頁，看謎底

自作自受

★為甚麼

「枷」是舊時套在犯人脖子上的木製刑具——木匠做了枷，戴在自己脖子上，不是自作自受嗎？

★幽默寶庫

自作自受，指承受自己所做事情的後果，通常是貶抑的意思。

◎請你跟我這樣說

叫你颱風天不要出門，你偏不聽！你這孩子不是木匠戴枷——自作自受嗎？

◎你也可以這樣說

木頭眼鏡——看不透了。

眼鏡是玻璃或水晶做成的，所以才能透光；用木頭做成的眼鏡當然不能透光。看不透，表示看不清事物或人的真相。例：他們的三角戀情對我們來說，真是副木頭眼鏡——看不透了。

◎題目中的事物有甚麼特色呢？想一想，猜一猜，
　腦筋轉個彎，答案非常俏皮喔！

理髮師的徒弟

◎以下這五個答案可能都說得通，但是只有一個最貼切，
　也是一般常用的說法。你知道是哪個嗎？

苦不堪言／戰戰兢兢／無從學起／哭笑不得／從頭學起

※翻下頁，看謎底

19

從頭學起

★為甚麼

理髮師理的是人的「頭」髮，他的徒弟學理髮，當然要從「頭」學起了！

★幽默寶庫

「頭」指事情的起點，「從頭學起」指從最基本、最簡單的學起。

◎請你跟我這樣說

面對陌生的事物，我們都是理髮師的徒弟——必須從頭學起，不要想一步登天！

◎你也可以這樣說

頭上插扇子——出風頭。

插在頭上的扇子一搖，頭上就會有風；「出風頭」比喻人愛出頭露臉，顯示自己有才能。含貶抑的意思。例：小馬每次在人多的地方就頭上插扇子——特別愛出風頭，真令人受不了！

07

◎題目中的事物有甚麼特色呢？想一想，猜一猜，
　腦筋轉個彎，答案非常俏皮喔！

脫褲子放屁

◎以下這五個答案可能都說得通，但是只有一個最貼切，
　也是一般常用的說法。你知道是哪個嗎？

慎重其事／多多指教／多此一舉／無地自容／臭氣熏天

※翻下頁，看謎底

多此一舉

★**為甚麼**

不脫褲子也可以放屁啊，這不是多此一舉嗎？

★**幽默寶庫**

多此一舉，形容一個人多做了不必要的事。

◎**請你跟我這樣說**

你大老遠氣喘吁吁跑來，就為了告訴我這件芝麻小事？你打電話就可以了啊！唉，真是脫褲子放屁——多此一舉。

◎**你也可以這樣說**

脫了褲子打老虎——不要臉又不要命。

脫了褲子已經很「不要臉」了，又要去打老虎，豈不是「不要命」？是說一個人不但無恥，又很猖狂。例：隔壁那個酒鬼發酒瘋，不但動手打了太太，還對警察惡言相向，真是脫了褲子打老虎——不要臉又不要命。

◎題目中的事物有甚麼特色呢？想一想，猜一猜，
　腦筋轉個彎，答案非常俏皮喔！

被窩裏放屁

◎以下這五個答案可能都說得通，但是只有一個最貼切，
　也是一般常用的說法。你知道是哪個嗎？

想不開／獨吞／納悶／回味無窮／嫁出去的女兒潑出去的水

※翻下頁，看謎底

23

獨吞

★ **為甚麼**

一個人在自己的被窩裏放了臭屁，誰去與他分享啊，他當然是獨吞啊！

★ **幽默寶庫**

獨吞，指利益被某一人獨自霸佔了。

◎ **請你跟我這樣說**

阿萍最不夠意思了，每次有好吃的，她都是被窩裏放屁——獨吞，真可惡！

◎ **你也可以這樣說**

被窩裏不見了針——不是婆婆就是孫。

祖孫睡在一個被窩裏，掉在被窩裏的針不見了，不是祖母拿了，就是孫子拿了。比喻某件事情一定是可數的幾個人做的。例：知道這個祕密的只有我們兩個人，如果還有別人知道，那就是被窩裏不見了針——不是婆婆就是孫。

09

◎題目中的事物有甚麼特色呢？想一想，猜一猜，
腦筋轉個彎，答案非常俏皮喔！

一屁股坐在
人家腦袋上

◎以下這五個答案可能都說得通，但是只有一個最貼切，
也是一般常用的說法。你知道是哪個嗎？

不可一世／頑皮成性／童心未泯／明擺着欺負人／親密無間

※翻下頁，看謎底

明擺着欺負人

★為甚麼

把屁股坐在人家的腦袋上，不是明擺着欺負人嗎？

★幽默寶庫

明擺着欺負人，表示欺人太甚，意思如閩南語「吃人夠夠」。

◎請你跟我這樣說

那個人開車撞到你，居然還對你大吼大叫，這不是一屁股坐在人家腦袋上——明擺着欺負人嗎？

◎你也可以這樣說

一個人拜把子——你算老幾。

幾個感情深厚的朋友結拜為異姓兄弟，以年齡大小稱兄道弟，叫「拜把子」。你一個人拜把子，那你算是老大？老嗎？還是老幾啊？例：你甚麼事都不做，卻甚麼好處都要分一份，一個人拜把子——你算老幾啊？

◎題目中的事物有甚麼特色呢？想一想，猜一猜，
　腦筋轉個彎，答案非常俏皮喔！

三年不漱口

◎以下這五個答案可能都說得通，但是只有一個最貼切，
　也是一般常用的說法。你知道是哪個嗎？

同流合污／四季如春／積勞成疾／二話不說／一張臭嘴

※翻下頁，看謎底

27

一張臭嘴

★為甚麼

一個人三年都不曾漱口，自然是一張「臭」嘴啊！

★幽默寶庫

一張臭嘴，比喻一個人說的話很難聽，或者愛說別人壞話、愛講髒話、下流的話等等，令旁人很頭疼、很反感。

◎請你跟我這樣說

小明常常出口成「髒」，真是三年不漱口——一張臭嘴！

◎你也可以這樣說

三十看黃曆——沒期了。

三十，是指農曆十二月三十日，一年的最後一天。沒期了，比喻沒希望了。例：現在都快一點了，你還想搭公車回家？真是三十看黃曆——沒期了，還是花錢坐計程車吧！

◎題目中的事物有甚麼特色呢？想一想，猜一猜，
腦筋轉個彎，答案非常俏皮喔！

抱着木炭親嘴

原來是美夢一場！

◎以下這五個答案可能都說得通，但是只有一個最貼切，
也是一般常用的說法。你知道是哪個嗎？

變態／認錯人了／想得美／黑白不分／碰一鼻子灰

※翻下頁，看謎底

29

碰一鼻子灰

★為甚麼

木炭是黑的，跟木炭親嘴，自然要碰一鼻子灰。

★幽默寶庫

灰，指炭灰，暗指晦氣。碰一鼻子灰，比喻遭遇到別人的冷落，自討沒趣。

◎請你跟我這樣說

明知老闆是個非常小氣鬼，你還要求他加薪，這不是抱着木炭親嘴，注定要碰一鼻子灰的事嗎？

◎你也可以這樣說

嘴上無毛——辦事不牢。

指年輕人（嘴上都還沒長鬍子呢）經驗少，做起事來也不牢靠。例：小林才畢業不久，你卻叫他辦這麼重要的事，我擔心他嘴上無毛——辦事不牢。你是不是再考慮一下？

◎題目中的事物有甚麼特色呢？想一想，猜一猜，
腦筋轉個彎，答案非常俏皮喔！

門縫裏看人

哈哈！毛頭小孩一個，太好對付了！

殺進去！

小毛賊，你找死嗎？

◎以下這五個答案可能都說得通，但是只有一個最貼切，
也是一般常用的說法。你知道是哪個嗎？

危機重重／四不像／把人看扁了／偷偷摸摸／身不由己

※翻下頁，看謎底

把人看扁了

★為甚麼

從窄窄細細的門縫中看人，當然會把人看扁了！

★幽默寶庫

把人看扁了，是說把人看「小」了、看「輕」了，比喻低估、看不起人。

◎請你跟我這樣說

我一直不動手，是怕不小心打傷你，你可不要門縫裏看人——把人看扁了！

◎你也可以這樣說

門檻上砍蘿蔔——一刀兩斷。

一刀兩斷，指一刀把蘿蔔砍成兩截，此處是指一個人堅決要和另一個人斷絕關係。例：既然你處處看我不順眼，這個朋友也別交了，從今天起，我們就門檻上砍蘿蔔——一刀兩斷！

◎題目中的事物有甚麼特色呢？想一想，猜一猜，腦筋轉個彎，答案非常俏皮喔！

打破砂鍋

◎以下這五個答案可能都說得通，但是只有一個最貼切，也是一般常用的說法。你知道是哪個嗎？

司馬光砸缸／無心之過／追根究柢／偷雞不成蝕把米／問到底

※翻下頁，看謎底

璺(問)到底

★為甚麼

璺，裂開。砂鍋質地很脆，受到摔打就從頭裂到底。

★幽默寶庫

「璺」諧音「問」，問到底，比喻追問事情的根源。

◎請你跟我這樣說

每次遇見不懂的事情，他總是打破砂鍋——非得問到底不行！

◎你也可以這樣說

打翻了五味瓶——酸甜苦辣鹹，樣樣都有。

五味，是指酸甜苦辣鹹，泛指各種滋味；比喻心情很複雜，難以說清楚、講明白。例：被自己最好的朋友騙了，心裏好像打翻了五味瓶——酸甜苦辣，樣樣都有，真是難受極了。

◎題目中的事物有甚麼特色呢？想一想，猜一猜，
　腦筋轉個彎，答案非常俏皮喔！

餃子破了皮

◎以下這五個答案可能都說得通，但是只有一個最貼切，
　也是一般常用的說法。你知道是哪個嗎？

適應不良／無心之過／水深火熱／想不開／露餡了

※翻下頁，看謎底

露餡了

★為甚麼

餃子皮破了，裏面包的甚麼餡自然就顯露出來了。

★幽默寶庫

露了餡，比喻事情的真相、底細暴露出來了。

◎請你跟我這樣說

王大明常用他的第三隻手偷東西，本以為神不知鬼不覺，這回在監視器錄影中終於餃子破了皮——露餡啦！

◎你也可以這樣說

茶壺裏煮餃子——倒不出來。

茶壺肚大嘴小，當然倒不出餃子來。在這裏，「倒」與「道」諧音；道不出來，表示一個人心裏有話想說，但是嘴笨，表達不出來。例：他準備了一肚子的話要說，臨時卻像茶壺裏煮餃子——道不出來！

◎題目中的事物有甚麼特色呢？想一想，猜一猜，
　腦筋轉個彎，答案非常俏皮喔！

鐵錘砸鐵砧

◎以下這五個答案可能都說得通，但是只有一個最貼切，
　也是一般常用的說法。你知道是哪個嗎？

打死不走／玉石俱焚／都是一家人／硬碰硬／苦中作樂

※翻下頁，看謎底

硬碰硬

★為甚麼

鐵錘和鐵砧都一樣硬,鐵錘砸鐵砧,不是硬碰硬嗎?

★幽默寶庫

硬碰硬,比喻(1)高手對高手;(2)用強硬的態度對待強硬的態度;(3)任務很重要、很艱巨。

◎請你跟我這樣說

這次世界圍棋大賽高手雲集,想要脫穎而出,絕對是鐵錘砸鐵砧——硬碰硬的事!

◎你也可以這樣說

鐵叉子剔牙——硬找碴。

用鐵叉子(而不是用竹牙籤)剔牙,這不是「硬(鐵叉子)」找「碴(夾在牙縫間的食屑)」嗎?例:王總經理新官上任三把火,一定會對我們鐵叉子剔牙——硬找碴。我們可得小心一點!

◎題目中的事物有甚麼特色呢？想一想，猜一猜，
　腦筋轉個彎，答案非常俏皮喔！

偷來的鑼鼓

◎以下這五個答案可能都說得通，但是只有一個最貼切，
　也是一般常用的說法。你知道是哪個嗎？

一舉兩得／人人喊打／打不得／一呼四應／響叮噹的人物

※翻下頁，看謎底

39

打不得

★為甚麼

偷來的鑼鼓，一敲就會被人發現，當然打不得。

★幽默寶庫

打不得，是說某些事情不能「聲」張。

◎請你跟我這樣說

上次我們不小心打破張伯伯花盆的事可是偷來的鑼鼓——打不得，一定要守口如瓶啊！

◎你也可以這樣說

打燈籠拾糞——找屎。
「屎」諧音「死」，找死指自找倒楣，自取滅亡。例：那個小偷居然偷到警察家裏，這不是打燈籠找糞——找死嗎？

04

◎題目中的事物有甚麼特色呢？想一想，猜一猜，
腦筋轉個彎，答案非常俏皮喔！

燙手山芋

◎以下這五個答案可能都說得通，但是只有一個最貼切，
也是一般常用的說法。你知道是哪個嗎？

垂涎欲滴／乾脆／糟蹋糧食／混飯吃／扔了心疼，不扔手疼

※翻下頁，看謎底

扔了心疼，
不扔手疼

★為甚麼

熱熱的山芋捧在手上，扔了心裏捨不得；不扔，手很燙很疼啊！

★幽默寶庫

扔了心疼，不扔手疼：比喻一件事情難以取捨。

◎請你跟我這樣說

這隻名貴的杜賓狗除了愛亂吠叫，還到處拉屎拉尿，簡直是個燙手山芋——扔了心疼，不扔手（頭）疼！

◎你也可以這樣說

手上的鳥——鬆手，怕牠飛了；緊手，怕牠死了 鬆手，怕牠飛了；緊手，怕牠死了——比喻一件事情很不好拿捏，令人十分為難。例：阿進是家中的獨生子，從小家人對他的管教煞費苦心，就像隻手上的鳥——鬆手，怕牠飛了，緊手，怕牠死了！

◎題目中的事物有甚麼特色呢？想一想，猜一猜，
　腦筋轉個彎，答案非常俏皮喔！

凍豆腐

西施豆腐莊

◎以下這五個答案可能都說得通，但是只有一個最貼切，
　也是一般常用的說法。你知道是哪個嗎？

冷暖自知／難拌／時勢使然／回味無窮／天涼好個秋

※翻下頁，看謎底

難拌

★為甚麼

豆腐結凍就變硬了，當然難以攪「拌」啊！

★幽默寶庫

「拌」諧音「辦」；難辦，指事情不好辦，或指人不好應付。

◎請你跟我這樣說

你想叫這個素行不良的惡棍改邪歸正？依我看是凍豆腐──難辦啊！

◎你也可以這樣說

十二月的瓦──凍霜。

十二月是冬天，屋上的瓦都結霜，也就是凍霜，以閩南語發音，形容一個人十分吝嗇、一毛不拔。例：關於錢的事，你就不要打阿英的主意了，誰不知道她是十二月的瓦──有名的「凍霜」！

◎題目中的事物有甚麼特色呢？想一想，猜一猜，
　腦筋轉個彎，答案非常俏皮喔！

水仙不開花

◎以下這五個答案可能都說得通，但是只有一個最貼切，
　也是一般常用的說法。你知道是哪個嗎？

裝蒜／天寒地凍／說變就變／裝糊塗／裝給人看的

※翻下頁，看謎底

裝蒜

★為甚麼
沒開花的水仙樣子很像大蒜，所以是「裝蒜」。

★幽默寶庫
裝蒜，責備人家裝迷糊。

◎請你跟我這樣說
你幹了甚麼好事最好從實招來，不要水仙不開花——給我裝蒜！

◎你也可以這樣說
逆水行舟——不進則退。

不進則退，比喻讀書或做事不努力的話就會退步，無法達成目標。例：我們一定要不斷學習新的東西，不可只滿足於現狀，就好像逆水行舟——不進則退啊！

◎題目中的事物有甚麼特色呢？想一想，猜一猜，
　腦筋轉個彎，答案非常俏皮喔！

柳樹開花

◎以下這五個答案可能都說得通，但是只有一個最貼切，
　也是一般常用的說法。你知道是哪個嗎？

好戲在後頭／沒心眼／自找麻煩／沒指望／沒個結果

※翻下頁，看謎底

沒個結果

★為甚麼

柳樹的種子外表有白色的絨毛，隨風而散，很像是一小團一小團的白花，叫做「柳絮」。柳樹的種子非常小，很不顯眼，所以一般人誤以為柳樹沒有種子。沒個結果，比喻事情沒有結果。

◎請你跟我這樣說

他們七、八個人在辦公室裏開會開了半天，還是柳樹開花──沒個結果！

◎你也可以這樣說

柳條串王八──一路貨。

用來責罵人都是同一類壞東西。例：愛偷東西的小邱、愛打架的阿棟、好色鬼阿林，他們幾個人又聚在一起嘀嘀咕咕，哼，真是柳條串王八──一路貨，都沒個好東西！

◎題目中的事物有甚麼特色呢？想一想，猜一猜，
腦筋轉個彎，答案非常俏皮喔！

六月的天

◎以下這五個答案可能都說得通，但是只有一個最貼切，
也是一般常用的說法。你知道是哪個嗎？

沒指望了／動彈不得／說變就變／聽天由命／上氣不接下氣

※翻下頁，看謎底

49

說變就變

★為甚麼

農曆六月天氣多變，時晴時雨，每每早上太陽高照，下午就風雨交加，所以是「說變就變」。

★幽默寶庫

說變就變，比喻世態變幻無常，也指一個人的脾氣難以捉摸。

◎請你跟我這樣說

唉，女孩子的脾氣就如六月的天——說變就變，我們男生順著她一點就是了。

◎你也可以這樣說

六月裏的梨疙瘩——有點酸。

六月的梨還未成熟，又小又不起眼，味道還「有點酸」！酸，指梨的味道，也比喻一個人迂腐、不大方。例：一羣男同學裏就數他最受女孩子歡迎，旁人難免像六月裏的梨疙瘩——就有那麼一點兒酸味。

◎題目中的事物有甚麼特色呢？想一想，猜一猜，
　腦筋轉個彎，答案非常俏皮喔！

肉包子打狗

◎以下這五個答案可能都說得通，但是只有一個最貼切，
　也是一般常用的說法。你知道是哪個嗎？

無的放矢／瞎了狗眼／有去無回／鴻運當頭／人狗大戰

※翻下頁，看謎底

有去無回

★為甚麼

用香噴噴的肉包子丟狗，結果當然是被狗吃了，有去無回了。

★幽默寶庫

有去無回，是說東西拿出去之後就收不回來了。

◎請你跟我這樣說

阿勇最不守信用了，每次借東西給他都像是肉包子打狗——有去無回。

◎你也可以這樣說

狗吠火車——白跑一回。

狗愛追着火車跑，偏偏火車跑得比狗快，所以狗吠火車，每次的結果都是「白跑一回」。

例：這件事老李不會幫你的，你去了也只是狗吠火車——白跑一回罷了！

◎題目中的事物有甚麼特色呢？想一想，猜一猜，
　腦筋轉個彎，答案非常俏皮喔！

屬狗的

◎以下這五個答案可能都說得通，但是只有一個最貼切，
　也是一般常用的說法。你知道是哪個嗎？

記吃不記打／自欺欺人／觀前不顧後／反咬一口／不打不成器

※翻下頁，看謎底

53

記吃不記打

★**為甚麼**

狗兒貪吃偷食，雖然因此被打，打過之後牠也就忘了被打的痛，只記得食物好吃的滋味。

★**幽默寶庫**

記吃不記打，指人貪圖眼前的利益，不記取挨打的教訓。

◎**請你跟我這樣說**

那傢伙上次偷東西被抓，關進牢裏好一陣子，出來卻又繼續偷，真是個屬狗的——記吃不記打！

◎**你也可以這樣說**

屬公雞的——光啼不下蛋。

公雞只會鳴叫，卻不會下蛋。諷刺一個人只說空話而不見實際行動，就是光說不練或只出一張嘴的意思。例：老何是屬公雞的——光啼不下蛋，即使講得滿嘴口沫，該出力時卻跑得不見蹤影。

◎題目中的事物有甚麼特色呢？想一想，猜一猜，
　腦筋轉個彎，答案非常俏皮喔！

貓哭耗子

還沒打就先哭了？

怎麼又笑了？

貓哭耗子，聲東擊西！

◎以下這五個答案可能都說得通，但是只有一個最貼切，
　也是一般常用的說法。你知道是哪個嗎？

物傷其類／真情流露／走着瞧／假慈悲／沒指望

※翻下頁，看謎底

假慈悲

★為甚麼

耗子，就是老鼠；貓生性愛抓老鼠，如今老鼠死了，牠居然憐憫起老鼠，一副很慈悲的樣子，這當然是假的！

★幽默寶庫

假慈悲，指人裝模作樣、虛情假意。

◎請你跟我這樣說

珠珠會那麼慘全都是你害的，你還哭？真是貓哭耗子——假慈悲！

◎你也可以這樣說

貓撩狗子——不是對手。

撩是挑逗的意思——小小的貓而去挑逗體型比牠大的狗，哪裏是對手呢？例：阿燦比你高也比你壯，被欺負就忍耐一下，不要去貓撩狗子——你不是他的對手啊！

◎題目中的事物有甚麼特色呢？想一想，猜一猜，
　腦筋轉個彎，答案非常俏皮喔！

死鴨子

客官，新鮮的鴨子！一兩銀子，請慢用。

站住！

大俠饒命啊！

這明明是死鴨子。今天必須給我打折！

那就九九折吧！

◎以下這五個答案可能都說得通，但是只有一個最貼切，
　也是一般常用的說法。你知道是哪個嗎？

皮癢／蒙主寵召／一了百了／嘴硬／心知肚明

※翻下頁，看謎底

嘴硬

★為甚麼

鴨子的嘴又長又扁平，十分堅硬，即使死了，嘴還是硬的。

★幽默寶庫

嘴硬，比喻一個人口氣強硬，死不認錯、死不認輸。

◎請你跟我這樣說

這次比賽明明是我贏了，你竟說是故意讓我的，真是死鴨子——嘴硬！

◎你也可以這樣說

鴨子下水——嘴向前。

鴨子下水，全身浸在水裏，就只前頭一張嘴淨在水上呱呱叫，比喻一個人做事情只愛吹牛，卻不腳踏實地認真做。例：他誇口借調場地的事就包在他身上，誰知他不過是鴨子下水——嘴向前，到頭來還是得我們自己解決。

◎題目中的事物有甚麼特色呢？想一想，猜一猜，
　腦筋轉個彎，答案非常俏皮喔！

三斤半鴨子二斤半嘴

◎以下這五個答案可能都說得通，但是只有一個最貼切，
　也是一般常用的說法。你知道是哪個嗎？

多嘴多舌／言過其實／死無對證／明擺着欺負人／誰說的

※翻下頁，看謎底

59

多嘴多舌

★ **為甚麼**

三斤半的鴨肉中就有兩斤半的嘴，那還不是嘴多舌頭多嗎？

★ **幽默寶庫**

多嘴多舌，指多言多語，比喻一個人常說一些不該說的話。

◎ **請你跟我這樣說**

幾個女生一聚在一起，就吱吱喳喳個不停，真是三斤半鴨子二斤半嘴——多嘴多舌！

◎ **你也可以這樣說**

煮熟的鴨子——飛不了。

比喻到手的人或物跑不掉，口氣很肯定，很有把握的樣子。例：小偷腳上受了傷，根本跑不了多遠，就像煮熟的鴨子——飛不了的！

05

◎題目中的事物有甚麼特色呢？想一想，猜一猜，
腦筋轉個彎，答案非常俏皮喔！

癩蛤蟆想吃天鵝肉

◎以下這五個答案可能都說得通，但是只有一個最貼切，
也是一般常用的說法。你知道是哪個嗎？

趁火打劫／露出馬腳／裝蒜／甭想／各取所需

※翻下頁，看謎底

甭想

★為甚麼

癩蛤蟆又醜又只能在水塘邊活動，白天鵝卻高高飛翔在天上，優雅絕倫，所以癩蛤蟆想吃天鵝，甭想啦！

★幽默寶庫

甭想，是指事情完全不可能發生，就不要妄想了；通常用來諷刺地位、能力等居於劣勢的人絕不可能得到所希望的事物。

◎請你跟我這樣說

你長得又胖腿又短，還想追我們學校的校花；你啊，真是癩蛤蟆想吃天鵝肉——甭想啦！

◎你也可以這樣說

癩蛤蟆打呵欠——好大的口氣。

好大的口氣，諷刺人說大話。例：你身無一技之長，居然誇口要出外打天下，真是癩蛤蟆打呵欠——好大的口氣啊！

◎題目中的事物有甚麼特色呢？想一想，猜一猜，
腦筋轉個彎，答案非常俏皮喔！

烏龜啃大麥

◎以下這五個答案可能都說得通，但是只有一個最貼切，
也是一般常用的說法。你知道是哪個嗎？

糟蹋糧食／小心翼翼／自找麻煩／心高妄想／豁出去了

※翻下頁，看謎底

63

糟蹋糧食

★為甚麼

烏龜以魚、蝦等小動物或雜草為食,你餵牠大麥,那不是糟蹋了糧食嗎?

★幽默寶庫

糟蹋糧食,比喻浪費物品。

◎請你跟我這樣說

這些財大氣粗的暴發戶拿美酒當開水灌,這不是烏龜啃大麥——糟蹋糧食嗎?

◎你也可以這樣說

烏龜肚子朝天——動彈不得。

動彈不得,比喻一個人處境困窘,無法施展本事。例:爆紅偶像歌手遭經紀人以合約綁定,原想另投明主,卻落得烏龜肚子朝天——動彈不得!

◎題目中的事物有甚麼特色呢？想一想，猜一猜，
腦筋轉個彎，答案非常俏皮喔！

王八吃秤頭

◎以下這五個答案可能都說得通，但是只有一個最貼切，
也是一般常用的說法。你知道是哪個嗎？

鐵了心／不自量力／硬碰硬／好大的口氣／天方夜譚

※翻下頁，看謎底

鐵了心

★為甚麼

「王八」是烏龜或鱉的俗稱。鐵做的秤頭吃下肚，不正是位於身體的中心嗎？

★幽默寶庫

鐵了心，以中心的「心」雙關心意的「心」，是說不顧一切地下定決心。

◎請你跟我這樣說

這個不孝子居然為了錢動手把媽媽打成重傷，他爸爸這次是王八吃秤頭——鐵了心，決定將他扭送警局。

◎你也可以這樣說

王八肚上插雞毛——龜（歸）心似箭。
雞毛像箭尾，「龜」（王八）諧音「歸」，歸心似箭，形容回家的心情十分急切。例：已經是除夕夜了，塞在高速公路上的人臉上表情可以用一句話來形容，就是王八肚上插雞毛——歸心似箭！

◎題目中的事物有甚麼特色呢？想一想，猜一猜，
　腦筋轉個彎，答案非常俏皮喔！

甕中捉鱉

◎以下這五個答案可能都說得通，但是只有一個最貼切，
　也是一般常用的說法。你知道是哪個嗎？

一物剋一物／一舉兩得／手到擒來／小心上當／水裏撈月

※翻下頁，看謎底

手到擒來

★為甚麼

鱉腳短肚圓還帶殼，根本爬不出圓溜溜的甕，要抓甕中的鱉，是「手到擒來」的容易事。

★幽默寶庫

手到擒來，比喻事情很容易就能辦成，或十分有把握做好。

◎請你跟我這樣說

歹徒逃到屋頂後無處可躲，被一擁而上的警察來個甕中捉鱉——手到擒來。

◎你也可以這樣說

鱉咬鱉——一嘴血。

鱉與鱉相咬，各自咬住對方不放，滿嘴都是血。例：這兩個兄弟為了爭家產，又是打架又是打官司，鱉咬鱉——一嘴血！

◎題目中的事物有甚麼特色呢？想一想，猜一猜，
　腦筋轉個彎，答案非常俏皮喔！

蝦子過河

◎以下這五個答案可能都說得通，但是只有一個最貼切，
　也是一般常用的說法。你知道是哪個嗎？

橫行霸道／謙虛過度／載浮載沉／自不量力／壯膽

※翻下頁，看謎底

謙虛過渡 (度)

★為甚麼

蝦的頭部有長短觸角各一對，俗稱蝦鬚；蝦子過河的樣子就好像是牽着蝦鬚游走似的。

★幽默寶庫

「牽鬚」諧音「謙虛」；「渡」諧音「度」。

◎請你跟我這樣說

這件事明明是您一手策劃的，您就別蝦子過河——謙虛過度了！

◎你也可以這樣說

五個老倌兩根鬍子——鬚（稀）少。

「老倌」就是老頭、老人家；「鬚少」音近「稀少」。五位老人家卻只有兩根鬍子，當然太少。例：這個貪吃鬼竟然忍住口水把菜讓給妹妹吃，這可真是五個老倌兩根鬍子——稀少哩！

◎題目中的事物有甚麼特色呢？想一想，猜一猜，
腦筋轉個彎，答案非常俏皮喔！

熱鍋上的螞蟻

◎以下這五個答案可能都說得通，但是只有一個最貼切，
也是一般常用的說法。你知道是哪個嗎？

遊戲人間／以小搏大／虛擬世界／急得團團轉／七手八腳

※翻下頁，看謎底

急得團團轉

★為甚麼

小小的螞蟻走在煮熱的鍋子上，熱得受不了又走不出去，只能着急地轉了一圈又一圈。

★幽默寶庫

急得團團轉，形容一個人陷入難以擺脫的困境，坐立不安的樣子。

◎請你跟我這樣說

娟娟已經三天沒回家了，她的家人為了找她，個個都像是熱鍋上的螞蟻——急得團團轉！

◎你也可以這樣說

熱臉貼人冷屁股——自討沒趣。

自討沒趣，比喻人家不領受你的一番好意。例：奸商意圖巴結新任官員，沒想到送上的賀禮被原封不動退了回來，落了個熱臉貼人冷屁股——自討沒趣啊！

◎題目中的事物有甚麼特色呢？想一想，猜一猜，腦筋轉個彎，答案非常俏皮喔！

飛蛾撲火

不是說「飛蛾撲火」嗎？幹嘛用水？

◎以下這五個答案可能都說得通，但是只有一個最貼切，也是一般常用的說法。你知道是哪個嗎？

漫不經心／死不要臉／自投羅網／自取滅亡／一場遊戲一場夢

※翻下頁，看謎底

自取滅亡

★為甚麼

小小的飛蛾居然撲向火中，不是自取滅亡嗎？

★幽默寶庫

飛蛾撲火，結果被火燒死，比喻自招禍害。

◎請你跟我這樣說

對方有十幾個人，你們才兩個，居然也敢去跟人家理論，那不是飛蛾撲火──自取滅亡嗎？

◎你也可以這樣說

火燒猴屁股──急得團團轉。

急得團團轉，形容猴子着急的樣子，也用以比喻一個人沒有主意時慌慌張張的樣子。例：警方圍堵搖頭派對查緝毒品，嗑藥的舞客就像火燒猴屁股──急得團團轉！

12

◎題目中的事物有甚麼特色呢？想一想，猜一猜，
腦筋轉個彎，答案非常俏皮喔！

劉姥姥進大觀園

◎以下這五個答案可能都說得通，但是只有一個最貼切，
也是一般常用的說法。你知道是哪個嗎？

瞎子摸象／走來走去／進進出出／眼花撩亂／瞻前顧後

※翻下頁，看謎底

眼花撩亂

★為甚麼

鄉下來的劉姥姥走進了豪華壯觀的大觀園，自然要看得眼花撩亂了！

★幽默寶庫

劉姥姥是《紅樓夢》中的人物，為了替女婿託人情，進入賈府的花園大觀園，處處感到新鮮無比。

◎請你跟我這樣說

我第一次來到台北，看見甚麼都感到新奇，真是劉姥姥進大觀園——眼花撩亂。

◎你也可以這樣說

劉備借荊州——有借無還。

三國時代，蜀國的劉備以「借」為名，佔據了荊州，東吳好幾次派人討還，劉備卻始終未還。例：這筆錢借給那個賭鬼，絕對是劉備借荊州——有借無還！

◎題目中的事物有甚麼特色呢？想一想，猜一猜，腦筋轉個彎，答案非常俏皮喔！

魯班面前誇手藝

我一定要讓魯班看看，我做的木劍可是削鐵如泥！

哈哈！是削泥如鐵！

◎以下這五個答案可能都說得通，但是只有一個最貼切，也是一般常用的說法。你知道是哪個嗎？

一較高下／你算老幾／沒有自知之明／找錯了地方／只管放馬過來

※翻下頁，看謎底

沒有自知之明

★為甚麼

在工藝最好的人面前誇說自己的手藝好，這不是「沒有自知之明」嗎？

★幽默寶庫

魯班，本姓公輸，名班，他是春秋末年魯國最著名的工匠，所以瓦匠、木匠都奉他為祖師爺。

◎請你跟我這樣說

我若是在國畫大師面前亂塗鴉，豈非魯班面前誇手藝——沒有自知之明嗎？

◎你也可以這樣說

孔老夫子面前賣文章、關公面前舞大刀。
這些話的歇後語也是「沒有自知之明」。

02

◎題目中的事物有甚麼特色呢？想一想，猜一猜，
　腦筋轉個彎，答案非常俏皮喔！

太歲頭上動土

居然敢在太歲
頭上動土！

◎以下這五個答案可能都說得通，但是只有一個最貼切，
　也是一般常用的說法。你知道是哪個嗎？

好大的膽子／有勁使不上／人老心不老／人心不古／好大的笑話

※翻下頁，看謎底

好大的膽子

★為甚麼

在動土興工的時候，一般人都對太歲所在的方向避之唯恐不及，而你居然還敢在太歲的頭上動土，豈不是「好大的膽子」！

★幽默寶庫

太歲，是傳說中的神。從前的人認為建築工程破土時，要避開太歲所在的方位，否則就會招來禍害。

◎請你跟我這樣說

詐騙集團的電話竟然打到警察局裏去，簡直是在太歲頭上動土——好大的膽子啊！

◎你也可以這樣說

太陽落山的貓頭鷹——閉了眼。
貓頭鷹俗稱夜貓子，晝伏夜出，太陽落山之後才出來活動。閉了眼，以睜開眼睛的「閉」雙關閉了眼界的「閉」。

◎題目中的事物有甚麼特色呢？想一想，猜一猜，
　腦筋轉個彎，答案非常俏皮喔！

閻羅王說謊

◎以下這五個答案可能都說得通，但是只有一個最貼切，
　也是一般常用的說法。你知道是哪個嗎？

笑話／胡說八道／騙鬼／加油添醋／無聊

※翻下頁，看謎底

騙鬼

★為甚麼

閻羅王的身邊全是大鬼、小鬼、老鬼、貪吃鬼、小器鬼……，閻羅王說謊話，騙的當然是鬼啊！

★幽默寶庫

騙鬼，閻羅王位高權重，他當然可以騙鬼，但他騙不了人——騙不了人正是這個歇後語的精義所在！

◎請你跟我這樣說

哼！明明是去約會，還說在家裏寫作業，你真是閻羅王說謊——騙鬼去吧！

◎你也可以這樣說

閻羅王貼告示——鬼話連篇。

鬼話，諷刺別人是在說鬼話、假話、謊話，總之，不是人話，例：你所說的話前言不對後語，分明是閻羅王貼告示——鬼話連篇！

◎題目中的事物有甚麼特色呢？想一想，猜一猜，
　腦筋轉個彎，答案非常俏皮喔！

灶王爺放屁

◎以下這五個答案可能都說得通，但是只有一個最貼切，
　也是一般常用的說法。你知道是哪個嗎？

開玩笑／無孔不入／隨人顧性命／好大的口氣／神氣

※翻下頁，看謎底

神氣

★**為甚麼**

灶王爺是神，祂放的屁自然是「神氣」啊！

★**幽默寶庫**

灶王爺，也叫灶君、灶神，中國人認為祂掌管一家的禍福和財氣，將祂供奉在灶頭。

◎**請你跟我這樣說**

趙胖子基測差五分就滿分了，你看他走路時趾高氣昂的樣子，正是灶王爺放屁——神氣着呢！

◎**你也可以這樣說**

灶王爺上天——有一句說一句。傳說中，灶王爺每年農曆十二月二十三日會上天庭，向玉皇大帝報告他所在的這家人一年來的狀況，一句句據實稟報。例：小龍和小平打架的事，我是灶王爺上天——有一句說一句，沒有半點加油添醋！

◎題目中的事物有甚麼特色呢？想一想，猜一猜，
　腦筋轉個彎，答案非常俏皮喔！

蚊子叮菩薩

◎以下這五個答案可能都說得通，但是只有一個最貼切，
　也是一般常用的說法。你知道是哪個嗎？

不識好歹／人神共憤／找錯人了／無孔不入／有眼不識泰山

※翻下頁，看謎底

找錯人了

★為甚麼

蚊子叮菩薩，把菩薩當作是人，那不是找錯「人」了嗎？

★幽默寶庫

菩薩，是指用泥塑或木刻的神像，蚊子在它身上吮血，是錯把菩薩當成人了。

◎請你跟我這樣說

我以為你是個值得信任的人，才把退休金交給你投資。誰知道你竟然捲款潛逃，我真是蚊子叮菩薩——找錯人了！

◎你也可以這樣說

高射炮打蚊子——划不來。

划不來，就是不合算，例：啊，你居然用一條金項鍊和人家換一個卡通鍊，那不是高射炮打蚊子——多划不來啊？

◎題目中的事物有甚麼特色呢？想一想，猜一猜，
　腦筋轉個彎，答案非常俏皮喔！

泥菩薩過江

◎以下這五個答案可能都說得通，但是只有一個最貼切，
　也是一般常用的說法。你知道是哪個嗎？

天方夜譚／裝神弄鬼／自身難保／虛張聲勢／乘風破浪

※翻下頁，看謎底

自身難保

★為甚麼

菩薩是用來保佑百姓的，可是泥一遇到水就化了，所以是「自身難保」。

★幽默寶庫

自身難保，自己都保護不了自己了，哪還能保佑別人呢？表示自顧不暇，沒有能力幫助他人。

◎請你跟我這樣說

唉，我不是不幫你，我現在的處境也很困難，正是泥菩薩過江——自身難保啊！

◎你也可以這樣說

泥捏的神像——沒安人心腸。
「安」是安裝的意思。沒安人心腸，比喻人心地狠毒或不懷好意。例：這些放高利貸的討不到錢就斷人腳筋、害人性命，真是泥捏的神像——沒安人心腸！

◎題目中的事物有甚麼特色呢？想一想，猜一猜，
腦筋轉個彎，答案非常俏皮喔！

八仙過海

那七個傢伙
居然扔下我
先過海了！

漲潮了！

藍采和，
你就游過
來吧！

◎以下這五個答案可能都說得通，但是只有一個最貼切，
也是一般常用的說法。你知道是哪個嗎？

各顯神通／自以為是／自身難保／一盤散沙／各走各的路

※翻下頁，看謎底

各顯神通

★為甚麼

八仙過海，有的會吹風，有的會喚雨，各自使出「神」的本事（通）！

★幽默寶庫

八仙是張果老、鍾離權、韓湘子、鐵拐李、呂洞賓、曹國舅、藍采和、何仙姑等八位傳說中的神仙。

◎請你跟我這樣說

為了在生存遊戲中取得先機，參賽者屢出奇招，八仙過海——各顯神通。

◎你也可以這樣說

八十老漢學吹打——上氣不接下氣。

八十歲的老人家中氣不足，吹打樂器時自然上氣不接下氣。比喻力不從心。例：小東被罰跑操場，跑到後來簡直就像八十老漢學吹打——上氣不接下氣，慘斃了！

◎題目中的事物有甚麼特色呢？想一想，猜一猜，
腦筋轉個彎，答案非常俏皮喔！

狗咬呂洞賓

◎以下這五個答案可能都說得通，但是只有一個最貼切，
也是一般常用的說法。你知道是哪個嗎？

鬧着玩的／不識好人心／不要命了／唱高調／死對頭

※翻下頁，看謎底

不識好人心

★為甚麼

呂洞賓是道教八仙之一，常助人、救人，狗卻見了就咬，根本分辨不出好壞人。

★幽默寶庫

不識好人心，指誤會有意幫忙的人。

◎請你跟我這樣說

我好心幫你忙，到頭來還被你媽嫌這嫌那，真是狗咬呂洞賓——不識好人心，哼！

◎你也可以這樣說

狗坐轎子——不識抬舉。

不識抬舉，是指責人不接受別人的好意。例：我重金禮聘你幫我打官司你不肯，反倒去當對方的義務辯護律師，真是狗坐轎子——不識抬舉。

09

一、成語大配對：將下方成語填入正確空格中，
　　即可完成語句完整意思。

> 自賣自誇　多此一舉　手到擒來　眼花撩亂　各顯神通
> 自作自受　有去無回　自取滅亡　自身難保　一張臭嘴

1. 小明常常出口成「髒」，真是三年不漱口，(　　)。

2. 風仔貪玩，常一放學就忘了寫作業，果然隔天就被
　　老師處罰，真是(　　　)。

3. 身為舞蹈高手的我，對於這次舞蹈比賽，可以說是
　　(　　　)，冠軍非我莫屬。

4. 第一次買手機的阿偉，面對(　　　)的手機型錄，
　　不知從何下手。

5. 這次運動會勁敵環繞，看來大家要(　　　)，為班
　　級爭取最高榮譽。

6. 隔壁賣菜的阿婆最愛(　　　)，每天都自信滿滿地
　　推銷她賣的菜，有多新鮮、有多營養。

7. 這條路不是捷徑，你何必(　　　)，繞過來又走過
　　去。

8. 面對成績不佳，卻又不面對自己課業的人，實在是
　　(　　　)，那種人我們還是少接觸為妙。

9. 一個不懂珍惜友誼的人，你給他再多的幫助，也只
　　是(　　　)，他是不會感謝你的。

10.這次數學題目非常困難，我想我也(　　　)，等著
　　老師發考卷、挨打的份了。

二、趣味猜謎總複習：動動腦，想一想，有趣猜
　　謎等你來解答。

　　1. 外公死了兒子 —（　　　　）。

　　2. 一屁股坐在人家腦袋上—（　　　　）。

　　3. 門縫裏看人 —（　　　　）。

　　4. 打破砂鍋 —（　　　　）。

　　5. 餃子破了皮 —（　　　　）。

　　6. 貓哭耗子 —（　　　　）。

　　7. 賴蛤蟆想吃天鵝肉 —（　　　　）。

　　8. 熱鍋上的螞蟻 —（　　　　）。

　　9. 太歲頭上動土 —（　　　　）。

　　10. 狗咬呂洞賓 —（　　　　）。

三、延伸閱讀考一考：讀完這本書，你記得了多
　　少知識呢？

　　1. 指責人不接受別人的好意。我重金禮聘你幫我打官
　　　 司你不肯，反倒去當對方義務辯護律師，真是狗坐
　　　 轎子 —（　　　　）。

　　2. 意指不合算。你居然用一條金項鍊和人家換一個卡
　　　 通鍊，那不是高射砲打蚊子 —（　　　　）。

　　3. 諷刺別人是在說假話、謊話。你說的話前言不對後
　　　 語，分明是閻羅王貼告示 —（　　　　）。

　　4. 三國時代，蜀國劉備以「借」為名，占據荊州，東
　　　 吳好幾次派人討還，劉備卻始終未還。這筆錢借給
　　　 那個賭鬼，絕對是劉備借荊州—（　　　　）。

　　5. 比喻一個人沒有主意時慌慌張張的樣子。警方圍堵
　　　 搖頭派對查緝毒品，嗑藥的舞客就像火燒猴屁股
　　　 —（　　　　）！

94

6. 比喻人家不領受你的一番好意。奸商意圖巴結新任官員，沒想到送上的賀禮被原封不動退了回來，落了個熱臉貼人冷屁股 —（　　　）。

7. 比喻讀書或做事不努力的話就會退步，無法達成目標。我們一定要不斷學習新的東西，不可以只滿足於現狀，就好像逆水行舟 —（　　　）。

8. 比喻一件事情很不好拿捏，令人十分為難。阿進是家中獨子，從小家人對他的管教煞費苦心，就像隻手上的鳥 —（　　　）。

9. 指一個人堅決要和另一個人斷絕關係。既然你處處看我不順眼，這個朋友也別交了，從今天起，我們就檻上砍蘿蔔 —（　　　）。

10. 指年輕人經驗少，做起事來也不牢靠。小林才畢業不久，你卻叫他辦這麼重要的事，我擔心他嘴上無毛 —（　　　）。你是不是再考慮一下？

語文遊戲真好玩 10

俏皮話大挑戰 ❷

作　者：陳雪平
負責人：楊玉清
總編輯：徐月娟
編　輯：陳惠萍、許齡允
美術設計：游惠月

出　版：文房(香港)出版公司
2017年5月初版一刷
定　價：HK$30
ISBN：978-988-8362-99-8

總代理：蘋果樹圖書公司
地　址：香港九龍油塘草園街4號
　　　　華順工業大廈5樓D室
電　話：(852) 3105 0250
傳　真：(852) 3105 0253
電　郵：appletree@wtt-mail.com

發　行：香港聯合書刊物流有限公司
地　址：香港新界大埔汀麗路36號
　　　　中華商務印刷大廈3樓
電　話：(852) 2150 2100
傳　真：(852) 2407 3062
電　郵：info@suplogistics.com.hk
